THIS SKET	CHBOOK	BELONGS	ΤΟ	 •	 	• • • • • • • • • • • • • • • • • • • •
CONTACT				 	 	

			×			
	•					
	* ,					

	ž.	

·		
•		

•	

*		
j.		

	* * *					
					•	
	*					
*						1
_ =						
*						
. =						
		a.				
•			*			